De Willibrordus-dom in Wesel

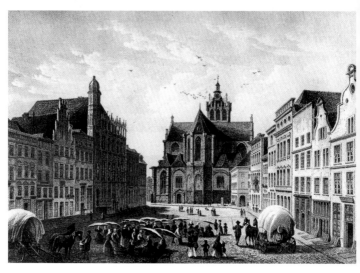

▲ *Marktplein in Wesel, staalgravure uit 1857*

De Willibrordus-dom in Wesel

door Walter Stempel, bijgewerkt door Karl-Heinz Tieben

Vanwege zijn uiterlijke verschijning behoort de Willibrordus-dom tot de sterk door de Nederlanden beïnvloede Nederrijnse **late gotiek**. Tussen 1400 en 1550 zijn aan beide zijden van de Nederrijn in het gebied tussen de Roer, Maas en Oude IJssel bijna vierhonderd kerken gebouwd in een verwante stijl. Het qua afmetingen en gebruikte materiaal omvangrijkste bouwwerk van deze groep is de stadskerk van Wesel. Deze was in detail nog veelvormiger ontworpen, bijvoorbeeld met een hoogscheepsgewelf. Het omvangrijkere ontwerp werd, gedwongen door de confessionele heroriëntering in de 16e eeuw, niet meer uitgevoerd. Een kathedraal was niet geschikt als stedelijke preekkerk. Ook in vereenvoudigde vorm is de kerk nog altijd een belangrijk voorbeeld van de late gotiek in Noordwest-Duitsland.

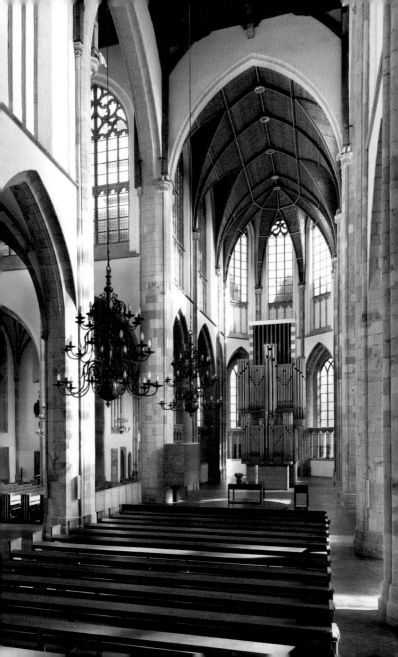

Over de bouwgeschiedenis

De centrumkerk van Wesel is ontstaan in twee bouwfases: van 1424 tot 1480 en van 1498 tot ca.1540. Die voornaamste stad van het hertogdom Kleef was in deze periode een economisch en cultureel middelpunt. Sinds 1407 was zij lid van de Hanze.

Uit de eerste fase kennen wij als **bouwmeesters** *Conrad van Cavelens* (ontwerp) en *Jan van Cavelens* (toren). Uit de tweede fase zijn vader *Johann von Langenberg* (uitbreiding tot vijf kerkschepen), zoon *Gerwin von Langenberg* (noordgevel), *Wilhelm Beldensnyder* (versiering van het Bruidsportaal) en kleinzoon *Johann von Langenberg* (voltooiing van een stenen oksaal, in 1594 verwoest) bekend.

Al rond 780 stond op dezelfde plaats een kleine **vakwerkkerk**. Deze hoorde bij een nabijgelegen herenhof. Rond 1000 volgde een Ottoonse **breuksteenkerk**. Deze werd op zijn beurt in de 12e eeuw weer vervangen door een driescheepse **romaanse kerk**. Nadat Wesel in het jaar 1241 stadsrechten kreeg is de kerk vergroot. Ten tijde van Wesels economische hoogtijdagen begon de bouw van de **huidige kerk**. Of de Friese missionaris *Willibrord* († 739 te Echternach) zelf ooit Wesel heeft bezocht blijft onbekend. Al spoedig echter werd Willibrord de beschermheilige. In de 19e eeuw moest de kerk wegens bouwvalligheid worden gesloten, maar in de jaren 1883–96 is een omvangrijke verbouwing uitgevoerd. De ontwerpen hiervoor maakten de architecten *Flügge* uit Essen en de Geheime Oberbaurat **Adler** in Berlijn. De geldelijke middelen zijn voornamelijk uit door de keizer goedgekeurde loterijen bijeengebracht.

Aan het einde van de Tweede Wereldoorlog is de stad Wesel in het voorjaar van 1945 bij de grootschalige Rijnoversteek van de geallieerden veranderd in een puinhoop. De Willibrordus-dom in het centrum werd een skelet. De voorstadskerk Mathena, eveneens een laatgotisch bouwwerk, werd volledig verwoest. De binnenstad van Wesel bleef jarenlang onbewoond.

In 1947 nam de Willibrordi-Dombauverein de verantwoordelijkheid op zich voor de wederopbouw en het onderhoud van de kerk. De **wederopbouw** greep terug op de laatmiddeleeuwse verschijningsvorm.

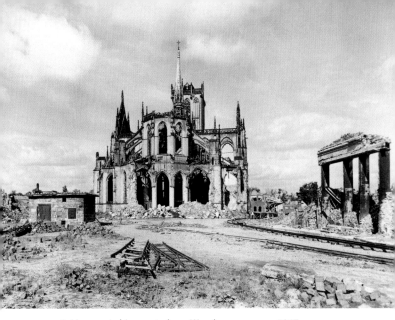

▲ *Verwoeste binnenstad van Wesel, opname van 1947*

De neogotische verbouwing in de 19ᵉ eeuw werd – met uitzondering van de kooromgang – grotendeels achterwege gelaten.

In nauwe samenwerking met het Rheinische Amt für Denkmalpflege waren bij de voorbereiding en uitvoering *Fritz Keibel* (1947–57), *Jakob Deurer* (1948–60), *Trude Cornelius* (1952–71) en zijn zoon *prof. dr. Wolfgang Deurer* (vanaf 1961) in belangrijke mate betrokken. Academisch beeldhouwer van de bouwloods was *Tadeusz Korpak* (1961–80) uit Krakau.

De ruimte

Het verrassende van Wesels »grote kerk« is het interieur: het is ruimtelijk, maakt indruk door het vele licht en werkt vooral royaal bemeten. Hoewel het interieur architectonisch gezien uit 46 deelruimten is samengesteld, geeft het toch het idee van een samenhangend geheel. De kerk is een **vijfscheepse basiliek** met een kooromgang: het

middenschip met het koor en het brede dwarsschip zijn meer dan dubbel zo hoog dan de langschepen.

De ruimte heeft de viering als middelpunt. Daar doorsnijdt het middenschip, verlengd met het hoogkoor, het dwarsschip. Op deze wijze vormt zich de voor een gotische basiliek typische kruisvorm. Dit wordt in de Willibrordus-dom geaccentueerd door de vorm van het plafond. Dit is op opvallende wijze uitgevoerd in hout, in het midden- en dwarsschip als vlak, in het hoogkoor als spits tongewelf.

De kruisvormige doorsnijding van de even brede schepen in het midden tegenover de vrij lage zijschepen geven de kerk binnen het **karakter van een concentrische ruimte**. Dit wordt mede bepaald door het feit dat in de Willibrordus-dom het dwarsschip zijdelings niet boven de langschepen uitsteekt, maar met zijn fronten deel van de buitenmuur is. Daardoor ontstaat – afgezien van de kooromgang – een bijna vierkante plattegrond.

De concentrische werking van de ruimte wordt door de plaatsing van het altaar, de vormgeving van de viering en de onconventionele opbouw van het orgel in het hoogkoor nog eens versterkt. Het daglicht dringt via de talrijke deelruimten door tot in de kerk. In het dwarsschip beslaan de grote vensters bijna het gehele muuroppervlak en de frontzijden boven de zijportalen. Ook het hoogkoor en de kooromgang zijn rondom voorzien met maatwerkvensters. Alleen in het middenschip valt het licht hoog in de wand door kleine bovenvensters zijwaarts in de ruimte, terwijl de diepe vensternissen daaronder zijn geblindeerd. Het grote aantal ramen, die alle voorzien zijn van helder antiek glas, zorgt voor een anderszins in historische gebouwen **ongewone hoeveelheid licht**. Dit neemt toe in de richting van het middelpunt, de viering. Vanuit het westen valt door het hoge zesdelige portaalvenster het licht kleurig onderverdeeld, gedempt en imposant in het torenportaal.

De muurvlakken en gewelfde plafonds waren oorspronkelijk kleurrijk beschilderd. Tegenwoordig zijn ze witgekalkt en bieden zo een rustige totaalindruk, die echter geenszins eentonig is. De grijze natuurstenen met hun vaak zeer oneffen, ongeschilderde oppervlak contrasteren met de grote witte vlakken. Zij bevinden zich in de pijlers, de

ronde steunen, de arcadebogen, de schalken en de gewelfribben van de zijschepen. Samen met het donkere dennen- en sparrenhouten plafond krijgt de ruimte daardoor een zekere levendigheid; het geeft een gevoel van structuur en warmte. De donkergrijze leisteenvloer maakte de ruimte glansrijk en plechtig. Trude Cornelius oordeelde in de »Rheinische Kunststätten« (uitgave 113, 1ᵉ oplage): de Willibrordus-dom is de prachtigste historische protestante kerk van het Rijnland.

De gewelven

Ooit maakte de toepassing van het kruisribgewelf in Frankrijk het ontstaan van de gotiek mogelijk. Later ontwikkelden zich bij de verspreiding van de gotiek over Europa uit het kruisribgewelf door wijziging van het basisidee ster- en netgewelven. De late gotiek groeide op enkele plaatsen uit tot overdadige en uiterst gecompliceerde siergewelven. In de Willibrordus-dom zijn voorbeelden van alle soorten welvingen aanwezig. De gewelvenrijkdom van de kerk is »qua vernuft en veelzijdigheid de belangrijkste in het Noordwestduitse verspreidingsgebied« (Ulrich Reinke, Spätgotische Kirchen am Niederrhein…, proefschrift, Münster 1975).

Kruisribgewelf: Twee eenvoudige kruisribgewelven bevinden zich in het buitenste zuidelijke zijschip. Ook deze gewelven waren oorspronkelijk ornamenteler gevormd. Toen echter in 1594 de torenspits na een blikseminslag op dit deel van de kerk stortte werd het herstel alleen in de basisvorm uitgevoerd. Op deze manier toont de kerk ook een dergelijk voorbeeld. Tegenwoordig heeft ook het torenportaal een kruisribgewelf. Het is in het midden voorzien van een klokkenring die is afgesloten met een houten vloer.

Stergewelf: Deze hebben in de kerk de boventoon. Een stergewelf ontstaat in zijn eenvoudigste vorm wanneer alle hoeken van de vier velden van een kruisribgewelf door extra ribben worden gehalveerd. Stergewelven van deze soort zijn alle gewelven westelijk van het dwarsschip. Een variatie is echter al terug te vinden in de drie gewelven die zich naast het zuidportaal aan de buitenmuur bevinden. Hier zijn de oorspronkelijke diagonale ribben van het grondpatroon weg-

gelaten, zodat een grote ster ontstaat. Deze is in het midden extra versierd met een krans van segmentvormen met aangezette lelies. De eigenlijke sluitsteen ontbreekt. Oostelijk van het dwarsschip ontvouwt zich in de gewelven de rijkdom van de vormgeving in al zijn grootsheid. Hier bevinden zich in de zijschepen steeds weer nieuwe variaties van het stergewelf, maar ook voorbeelden van andere gewelfsoorten. Alleen in de kooromgang zijn de zeven gewelfvelden eenvoudiger uitgevoerd. Hier worden drie stergewelven omkaderd door tussenvelden, die vijf eenvoudige ribben zonder enige versiering tonen.

Netgewelven: Nadat in de gotiek het systeem van de kruisribben eenmaal was veranderd ontstond als variatie op de verschillende gedaanten van het stergewelf ook het netgewelf. Hierbij vormen de doorsnijdende dragende ribben een netwerk van ruiten. Twee voorbeelden hiervan zijn in de Willibrordus-dom de welvingen van de beide plafondvlakken bij de binnenste zijschepen direct voor de kooromgang. Daarbij wordt aan de noordzijde midden in het netwerk een vierzijdige ster met sierlijke uiteinden gevormd. Aan de zuidzijde bevindt zich een cirkel met vier roterende visblazen. Ook de sacristie van de kerk heeft netgewelven.

Siergewelven: Twee ruimten in de kerk tonen siergewelven van een typerende vormenrijkdom. Ze zijn beide op twee niveaus geconstrueerd, hetgeen wil zeggen dat ze een dragende en een vrij zwevende rib hebben. Voorbeelden hiervan zijn bijzonder zeldzaam en meestal bedoeld om bepaalde kapellen te laten opvallen.

De **Alyschlägerkapel** [1] (*zie de plattegrond op bladzijde 23*), de twee treden hogere ruimte naast het noordportaal, was de grafstede van de familie Bars, genoemd Alyschläger, waartoe tijdens de bouwtijd de landrentmeester van het hertogdom Kleef behoorde. Grondpatroon van de welving is hier een dragend stergewelf. Daarnaast maken zich verdere diagonale ribben op kleine consoles los van de gewelfbasis. Ze vormen een hangend, filigraan netwerk van spitsbogen en andere maatwerkvormen als tweede niveau, 60 cm onder het dragende gewelf. De knooppunten van het **zwevende ribgewelf** zijn voorzien van afsluitplaten: in het midden het familiewapen met drie baarzen, op de buitenplaten engelen met de martelwerktuigen van Christus.

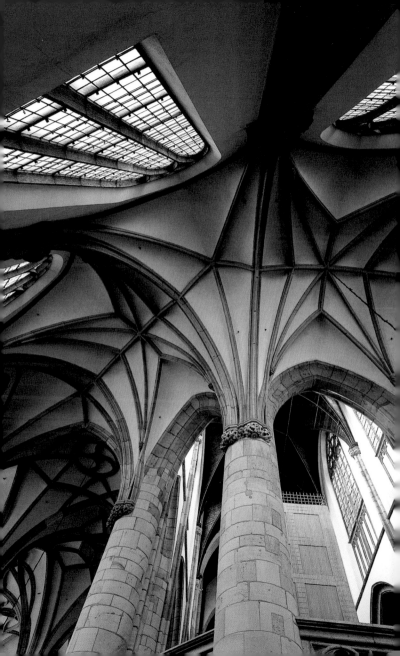

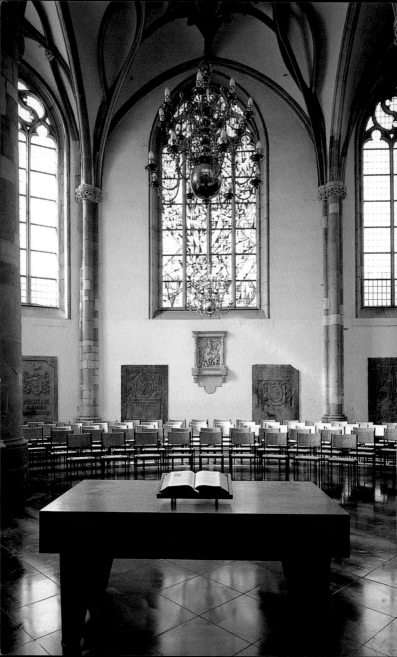

In de **Heresbachkapel** [2], de met smeedijzeren hekken afgescheiden bijzondere ruimte, bevindt zich het tweede voorbeeld. De kapel had in de middeleeuwen als kruiskapel een speciale functie. Hij werd met steun van de hertog van Kleef gekenmerkt door de siergewelven. Dit gewelf is volledig tweeledig. Basispatroon is een ongewoon afwisselend **strik-stergewelf**. Daaronder bevindt zich een in detail gewijzigde tweede ster. Hij is tegenover de dragende plafondster 45° verdraaid en heeft zijn laagste punt ruim een meter onder het gewelf. Onder de sluitsteen zweeft een engel. Hij draagt het wapen van Jülich-Kleef-Berg. De meesterlijke, overdadige constructie straalt ondanks alle beweging een grote rust uit. Het vormt het hoogtepunt van laatgotische beeldhouwkunst.

Het exterieur

Westzijde met toren

Kenmerkend voor de Nederrijnse late gotiek is de aansluitende westtoren. Hiermee steekt deze duidelijk af tegen de door Frankrijk beïnvloede kathedrale gotiek met twee torens. Een toren met hoge spits was in het Nederrijnse laagvlakte van veraf zichtbaar. In de steden diende zo'n toren, die het gehele stadsbeeld beheerste, niet in de laatste plaats als visitekaartje. Aldus behoorde de toren van de Weselse stadskerk nog tot 1887 toe aan de gemeente. De uurwerken en klokken waren in stedelijk beheer. De Weselse toren bestaat uit twee hoge verdiepingen. De onderste wordt in westelijke richting vrijwel geheel gevuld door een kolossaal maatwerkvenster. Dit venster is met de beide rechthoekige portalen opgenomen in een enkele, diep ingesneden spitsboognis. Een dergelijk **vensternisportaal** is bijzonder typerend voor de Nederrijnse late gotiek. De bovenverdieping is even hoog als de onderste. Hij is verticaal in drieën gedeeld, in het midden telkens bovenaan als galmvenster uitgevoerd en verder voorzien van gelede blinde nissen. Op de torenschacht steekt uit een laag muurvierkant de steile achthoekige spits omhoog. De in 1978 opgerichte houtconstructie toont opnieuw de laatgotische knik, is bedekt met leien en bekroond met een smeedijzeren kruis (dat ooit de verwoeste Mathe-

nakerk tooide). De totale hoogte van de torenschacht en spits bedraagt 94,5 meter. De omlopende balustrade is omgeven met een maatwerkgalerij en verhoogde fialen.

Opvallend zijn verder de gevelpunten van de zijmuren. Zij vormden ooit bij de driescheepse uitvoering van de kerk de zijwaartse afsluiting van de lessenaardaken en doorstonden alle verbouwingen. Het metselwerk is, zoals bij de gehele kerk, geblindeerd met tufsteen en op de hoeken uitgevoerd in zandsteen.

Zuidzijde

De zuidzijde in de richting van de uitmondende Rheinstraße valt op door het »Bruidsportaal« Een neogotische verbouwing van het portaal werd tijdens de Tweede Wereldoorlog vernield. Het portaal is in 1987–91 gereconstrueerd in zijn laatgotische gedaante. Het venster boven het portaal is in tweeën gedeeld met een fries. Bovenin bevindt zich een open maatwerk. Hiervoor staan drie consoles waarop ooit in het midden Maria stond, de bruid van Christus, geflankeerd door twee gebogen, zwevende engelen. Boven het baldakijn bevindt zit een wapen dat in het gespleten schild van de stad Wesel drie wezels en de keizerlijke adelaar toont. Het geblindeerde vlak onder het fries is rijk versierd met twee op kielbogen gelijkende, afgesloten maatwerken. Twee ronde medaillons tonen het Weselse stadswapen en het wapen van de hertog van Kleef. De diepe portaalnis wordt gemarkeerd door twee fialen. Deze loopt ter hoogte van de overstek uit in een met hogels versierde kielboog en een bekronende kruisbloem.

Middelpunt van de zuidzijde is de hoge **dwarsscheepsfaçade**. Deze is verdeeld in drieën: in het onderste gedeelte bevindt zich wederom een vensternisportaal, boven een kroonlijst het grote zesdelige maatwerkvenster en daarboven rijst een relatief eenvoudige gevel op met een blinde spitsboog. Als portaalfiguur is sinds 1896 *Wilhelm I* te zien, de »eerste protestante keizer«.

Marktzijde

Aan de marktzijde wordt de gehele breedte van de dom zichtbaar. Bepalend voor de drukkende zwaarte van het gebouw is de blik op het

Zuidportaal (uitsnede) ▶

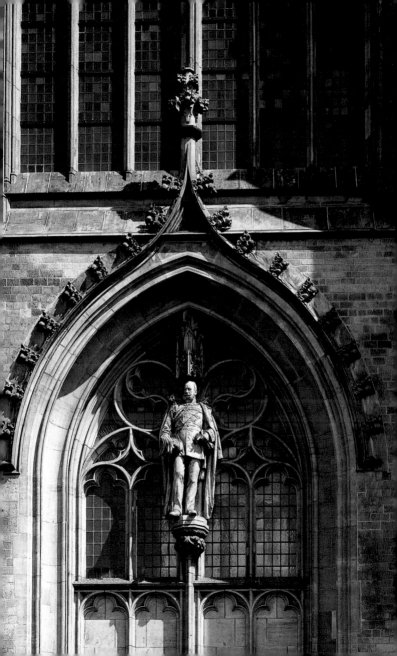

overheersende dak van het dwarsschip, maar ook de omlopende waterlijst en sokkel. De schilddaken van de kooromgang, die elk twee kappellen omvatten, delen daarentegen het indrukkende bouwwerk op. De hoge torenspits op de achtergrond, contrasterend met de koorruiter, »trekt« de aandacht naar boven. Vanuit de vorst van het koor klinkt vanuit de koorruiter meermaals per dag het **klokkenspel** met zijn 25 klokken. In de muur herinnert een plaquette aan *Peter Minuit*, de in Wesel geboren stichter van Nieuw-Amsterdam, het huidige New York.

Noordzijde

Aan de noordzijde draagt de overheersende dwarsscheepsfaçade de rijkste hardstenen versiering van de kerk. Een goed overzicht verkrijgt men vanaf de uitmondende Steinstraße, de oudste straat van Wesel, ongeveer ter hoogte van huisnummer 7/9. De façade wordt ingekaderd door solide steunberen, waarboven met fialen afgesloten torens oprijzen. Het onderste deel vormt het vensternisportaal. Dit was oorspronkelijk getooid met de drie kerkpatronen van de stad, Willibrord, Antonius en Nicolaas. Nu staat hier *Frederik Willem I*, de grote keurvorst. Hij voegde de stad definitief bij Brandenburg-Pruisen. Het grote zesassige venster toont in de spitsboog als overheersende maatwerkvorm een grote cirkel met vier roterende visblazen. De kielboog als afsluiting van de vensternis dringt – zoals ook de kielboog van de portaalnis – door tot het volgende gedeelte. De bijzonder uitgevoerde gevel is iets naar achter geplaatst. Daarvoor staat een fijnmazige maatwerkgalerij. Het eigenlijke fronton toont als bepalend motief een grote kielboog. Voor zijn middenstijl staat op een console onder een baldakijn de dopende **Willibrord**. Boven de gevelpunt rijst een doorbroken maatwerkband met talrijke cirkels op, gevuld met telkens drie roterende visblazen. Luchtige fialen klimmen op tegen de gevelpunt, overstegen door de fiaaltorens.

De voorgevel toont steeds meer versieringen. Viermaal sluit een kruisbloem een bijzonder opvallend architectonisch element naar boven af.

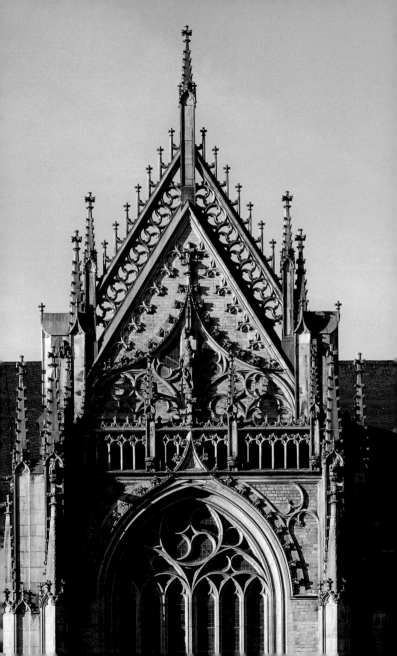

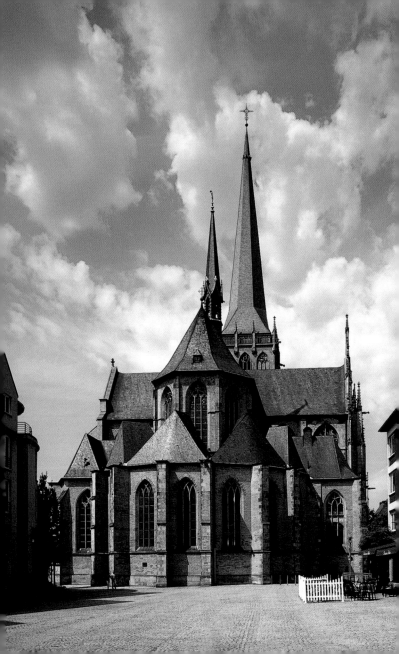

Het interieur

De ruime basilica-indeling beantwoordt ook nu nog aan de behoefte van de huidige kerkgemeente. Als middelpunt gelden de principalia in de viering uit 2013 (ontwerp *Jutta Heinze*, Duisburg) met het **altaar** op een ronde verhoging met drie treden, geflankeerd door de **zwevende kansel** en het **ambo**. Voor de doop wordt een zilveren **doopschaal** uit 1636 gebruikt.

Met de huidige indeling in het middenschip en de beide dwarssche-pen alsmede de plaats voor het zangkoor en orgel in het hoogkoor worden alle vier de kruisarmen in gelijke mate voor de eredienst ge-bruikt. Dit resulteert in een concentrische samenkomst van de ge-meente rondom het Woord en sacrament. Maar ook voor de kerkmu-ziek en oratoria is een schitterende ruimte geschapen.

In de voormalige kruiskapel, nu de **Heresbachkapel** [2], is een bij-zondere ruimte voor huwelijksinzegeningen en bijzondere kerkdien-sten ontstaan. De ruimte is in aansluiting op het koorhek met een **smeedijzeren hekwerk** van *Kurt-Wolf von Borries* uit Keulen afgeschei-den zonder de verbinding met het geheel te verliezen. Het invallende licht wordt in deze kapel gebroken door een ingetogen gekleurd ven-ster uit 1963 naar een ontwerp van Joachim Spies. In de kapel staat onder dit venster de gereconstrueerde **Verrijzenisepitaaf** [3], die *Con-rad Heresbach* in 1560 voor zijn vrouw *Mechtelt van Duenen* liet plaat-sen. De Kleefse prinsenleraar, humanist en jarenlange adviseur van de hertog van Kleef werd zelf in 1576 bijgezet in deze kapel. Tegen de wand stond ruim tweehonderd jaar lang zijn indrukwekkende huma-nistenbibliotheek.

De nieuwe **orgel** op een ongewone plek in het koor werd in het jaar 2000 in gebruik genomen. Het is een instrument van de firma *Markus-sen* uit Aabenraa in Denemarken. Het orgel bezit 56 registers, waaron-der chamadewerk en een cymbelster. De uiterlijke vormgeving stamt van architect *Ralph Schweitzer* uit Bonn.

De **kroonluchters** zijn een kopie van de Vlaamse luchters uit 1630, die in 1945 verloren gingen. Het kleurige **westelijke torenvenster** [4] is in 1968 vervaardigd naar een ontwerp van *Vincent Pieper*.

De circa vijftig **grafstenen** – vroeger in de vloer en nu langs de muren opgesteld – herinneren eraan dat het interieur tot 1805 eeuwenlang een voorname stedelijke begraafplaats was. Twee gedenktekens vallen op: de **Münchhausen-epitaaf** [5] in renaissancegedaante aan de noordwand voor de nabij de stad om het leven gekomen *Otto von Münchhausen*, die in 1576 in de kerk is bijgezet en de marmeren **Peregrinus-steen** [6] in de kooromgang, herinnerend aan de »*Peregrinus*« (vluchteling) *Bertie*, die als zoon van *Richard Bertie* en *Catharina, hertogin van Suffolk*, in 1555 in Wesel is geboren.

Aan de westelijke binnenmuur van het zuidelijke zijschip is een modern triptiek, het »**Weseler Altar**« [7] van *Ben Willikens*, aangebracht.

De **klinken** stammen van *Eva Brinkman* uit Wesel.

De vijfhonderd jaar lange geschiedenis van het bouwwerk wordt weergegeven in de **documentatieruimte Dom – Zeiten** [8] (16e t/m 20e eeuw, vormgegeven door Jürg Steiner) in een reeks afbeeldingen.

De kerk heeft een **klokkenspel** met vier bronzen klokken. Ze zijn 4098 kg, 2550 kg, 2000 kg en 1150 kg zwaar met de toonhoogten a°, h°, cis', e'. Hun inscriptie luidt onveranderlijk: KOMMT DENN ES IST ALLES BEREIT. LUC. 14,17. ALEXIUS PETIT GOSS MICH IN GESCHER. KR. COESFELD. 1832. – De in het interieur opgestelde **barokke bronzen klok** [9] is beschadigd en deels gesmolten. Hij is in 1703 door Johan Swys in Wesel gegoten en herinnert aan de verwoeste voorstadskerk Mathena.

Literatur

Joh. Hillmann, Die Evangelische Gemeinde Wesel und ihre Willibrordikirche, Düsseldorf 1896. – Hugo Borger, Die Ausgrabungen in der Willibrordikirche zu Wesel, in: Gedanken um den Willibrordi-Dom zu Wesel, Wesel 1964, blz. 1–6. Trude Cornelius, Aus der Geschichte der Willibrordikirche in Wesel, Wesel 1968. – Walter Stempel, Willibrordikirche in Wesel. Grabsteine und Denkmäler, Wesel 1971. – Heinz Kirch, Die Orgeln der Willibrordikirche, Wesel 1972. – Hans Merian, Die Willibrordikirche in Wesel, Rheinische Kunststätten, uitgave 113, 2e oplage 1982. – Wolfgang Deurer, Die Ziergewölbe im Willibrordi -Dom zu Wesel, Wesel 1991. – Herbert Sowade/Martin-Wilhelm Roelen (red.), Kirchrechnungen der Weseler Stadtkirche St. Willibrordi, deel I 1401–1484, Wesel 1993, deel II 1585–1509, Wesel 1999. – Willibrordi-Orgeln und die sie gespielt haben, Wesel 2000. – Wolfgang Deurer, Willibrordi-DOM sed de suo resurgit rogo, 2005

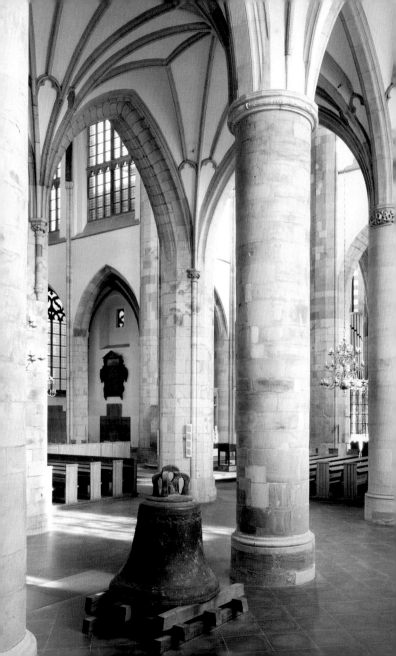

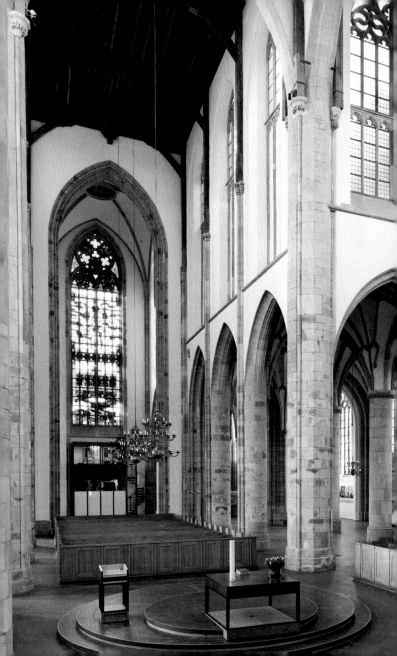

Chronologie

rond 780	Kleine houten vakwerkkerk op een grafveld; Willibrord-patrocinium
rond 1000	Eenscheeps bouwwerk van breuksteen met apsis
na 1150	Driescheepse romaanse nieuwbouw, gewelfd en met westtoren
rond 1250	Uitbreiding van het koor naar het oosten
1424 tot ca. 1480	Uitbouw tot driescheepse gotische kerk; de toren van 1435/1477 wordt opgenomen in het huidige gebouw
1498 tot ca. 1540	Uitbouw tot vijfscheepse laatgotische basiliek, het huidige kerkgebouw
1540	De gaat kerk open volgens besluit van de stadsraad van de reformatie; missen alleen nog in de kloosters
1594	De toren verliest door blikseminslag zijn hoge spits
1612	De gemeente wordt gereformeerd, die laatste altaren worden verwijderd
1805	De uitvaarten in de kerk en op het kerkhof worden beëindigd
1868	300-jarige herdenking van het Convent van Nederlandse geloofsvluchtelingen
1883–96	Omvangrijke neogotische restauratie; het hoogschip wordt gewelfd, aan de buitenzijde worden steunmuren aangebracht en de oorspronkelijk ontworpen koorom-gang geconstrueerd
1945	Tijdens de Tweede Wereldoorlog wordt de kerk bij de verwoesting van de stad zwaar beschadigd
1947	Oprichting Willibrordi-Dombauverein; besluit om de kerk te herbouwen in de stijl van de laatmiddeleeuwse toestand
1952	Voltooiing van een noodkerk in het hoogkoor
1959	Vernieuwing van het oostelijk deel van de kerk inclusief het dwarsschip
1963	Voltooiing van het langschip, een deel van de zijschepen

◀ *Hoogschip in westelijke richting*

	aan de westzijde; opbouw naoorlogs orgel
1968	Voltooiing torenportaal met kleurrijke portaalvensters en de overige zijschepen; 400-jarige viering van de presbyteriaans-synodale wetgeving in het Rijnland
1978	Plaatsing van de hoge torenspits
1991	Reconstructie van het Bruidsportaal
1994	Koorruiter met klokkenspel en geuzenenge
1996	»Weseler Altar« van Ben Willikens
2000	Nieuw orgel
2011	Vernieuwing documentatieruimte Dom – Zeiten
2013	Nieuwe principalia van de kansel, altaar, ambo
2014	Wapenvelden in het Bruidsportaal

Willibrordus-dom Wesel
Deelstaat Nordrhein-Westfalen
Am Großen Markt
Koster tel.: 0049-(0)281-28905
Gratis toegang, rondleidingen op aanvraag

Protestante kerkgemeente Wesel
Korbmacherstraße 14, 46483 Wesel
Tel.: 0049-(0)281-156-145 · Fax: 0049-(0)281-156-152
E-mail: gemeindeamt@kirche-wesel.de

Afbeeldingen: Michael Jeiter, Morschenich. – blz. 3, 19, 20: Studio B, Wesel. – blz. 5: Hilde Löhr, Wesel.
Plattegrond op blz. 23: Rhein. Kunststätten, uitgave 113, met welwillende toestemming van het Rhein. Verein für Denkmalpflege und Landschaftsschutz.
Druk: F&W Mediencenter, Kienberg

Foto omslag: *Aanblik zuidzijde*
Achterzijde omslag: *Siergewelf in de Heresbachkapel*

Plattegrond bladzijde 23

1 Alyschlägerkapel met zweefribgewelf
2 Heresbachkapel met siergewelf
3 Verrijzenis-epitaaf
4 Torenvenster westzijde
5 Münchhausen-epitaaf
6 Peregrinus-steen
7 Weseler Altar
8 Documentatieruimte Dom – Zeiten
9 Barokke bronzen klok

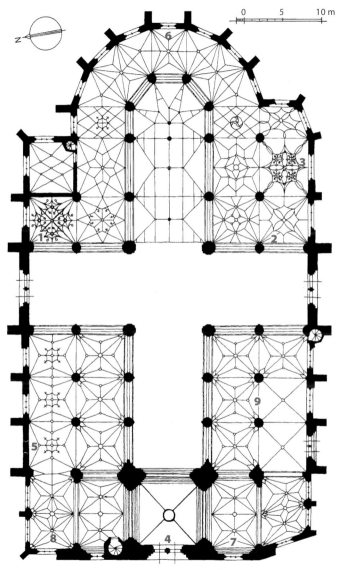

▲ *Plattegrond met gewelvenschema*

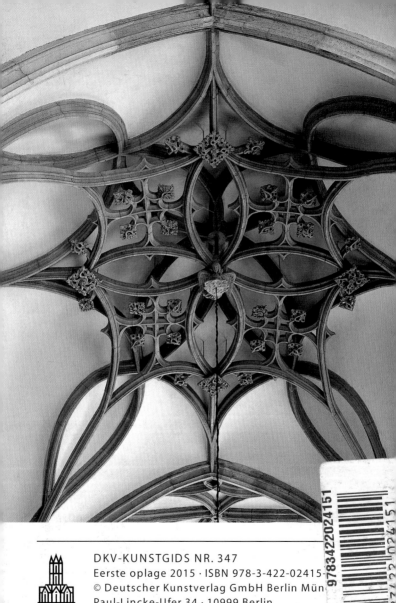

DKV-KUNSTGIDS NR. 347
Eerste oplage 2015 · ISBN 978-3-422-02415-
© Deutscher Kunstverlag GmbH Berlin Mün
Paul-Lincke-Ufer 34 · 10999 Berlin
www.deutscherkunstverlag.de

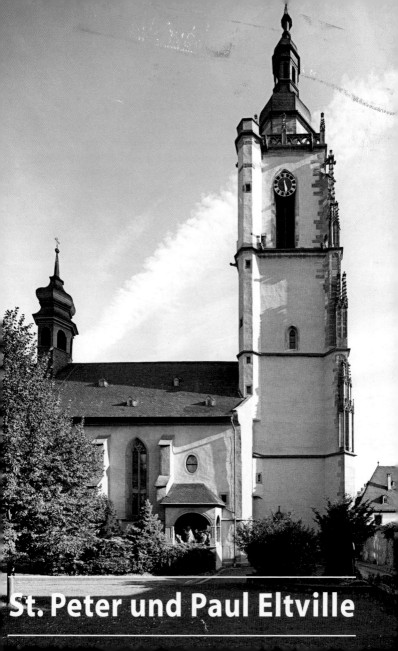

St. Peter und Paul Eltville

St. Peter und Paul Eltville

von Susanne Kern

Historische Einführung

Die katholische Pfarrkirche St. Peter und Paul in Eltville, ab 1069 dem Stift St. Peter in Mainz zugegehörig, verdankt ihre Bedeutung der Nähe zur kurfürstlichen Burg, die seit Anfang des 14. Jahrhunderts bis 1481 eine Residenz der Mainzer Erzbischöfe war. Unter Balduin von Luxemburg, dem Erzbischof und Kurfürsten von Trier (1307–1354) sowie damaligen Administrator des Erzbistums Mainz (1328–1336), begann die Blütezeit des Ortes. Schon 1330 wurde der Neubau der Burg begonnen, 1332 erhielt Eltville Stadtrechte und die Erlaubnis einer Befestigung. Kurze Zeit später begann man unter dem Mainzer Erzbischof Gerlach von Nassau (1346–1371), dessen Wappen einen Chorschlussstein ziert, mit dem Neubau der Pfarrkirche.

Baugeschichte und Baubeschreibung

Die heutige, im Bereich des alten Ortskerns und nahe des Rheinufers gelegene Pfarrkirche, besitzt zwei Vorgängerbauten, deren Reste man bei einer Grabung in den dreißiger Jahren des 20. Jahrhunderts entdeckte. Die älteste Anlage war wahrscheinlich schon im 9. Jahrhundert vorhanden, erstmals urkundlich erwähnt wurde sie in der 1. Hälfte des 10. Jahrhunderts. Von dem zweiten, Ende des 12. Jahrhunderts entstandenen Bau, fand man neben einem Turmstumpf (1933 zugunsten der Verlängerung des Seitenschiffes abgebrochen), einige Säulenbasen und Kapitelle, die heute in der Turmhalle aufbewahrt werden. Nach den starken Zerstörungen im Zollkrieg 1301, bei dem vor allem die Burg, aber wohl auch die Kirche in Mitleidenschaft gezogen worden war, und wegen der zunehmenden Bedeutung, die Eltville als erzbischöfliche Residenz gewann, wurde ein Neubau zu Beginn des 14. Jahrhunderts dringend notwendig.

Bei diesem heute noch bestehenden Bau handelt es sich um eine asymmetrische Hallenkirche mit zweijochigem Chor im Fünfachtel-